写　意　画

三步法

鱼虾

河鲫鱼 / 鲶鱼 / 花鲢鱼 / 鳊鱼 / 草鱼 / 黄鱼 / 刀鱼 /

黑鱼 / 锦鲤鱼 / 金鱼 / 鲳鱼 / 河豚鱼 / 河虾 / 河蟹

庄中亮　著

上海人民美術出版社

图书在版编目（CIP）数据

写意画三步法·鱼虾 / 庄中亮著 . — 上海：上海人

民美术出版社，2024.1

　　ISBN 978-7-5586-2840-5

　　I.①写… II.①庄… III.①草虫画－写意画－国画

技法 IV.①J212

　　中国国家版本馆 CIP 数据核字（2023）第224661号

写意画三步法 · 鱼虾

著　　　者	｜	庄中亮
责任编辑	｜	潘志明　沈丹青
策划编辑	｜	沈丹青
技术编辑	｜	齐秀宁
装帧设计	｜	潘寄峰
出版发行	｜	上海人民美术出版社
		（上海市闵行区号景路159弄A座7F　邮编：201101）
印　　　刷	｜	上海颛辉印刷厂有限公司
开　　　本	｜	889×1194　1/16　3印张
版　　　次	｜	2024年1月第1版
印　　　次	｜	2024年1月第1次
书　　　号	｜	ISBN 978-7-5586-2840-5
定　　　价	｜	48.00元

CONTENT

一、画前必读

在中国传统文化中，鱼是一个美好吉祥的意象。鱼谐音"余"，表达人们向往生活年年有余的心理。而在文人士大夫心目中，鱼乃是悠然自在、精神自由的象征。

在中国绘画的历史上，"鱼"作为艺术作品的形象出现距今已相当久远，战国时期的青铜器及汉代的画像砖上就有"鱼"形图像。而历代画家也不乏善画鱼者，并在众多画作中以画寓意。如"年年有鱼""连年有鱼""富贵有余""鱼跃龙门""鱼乐"等题材落款，比喻人们家境丰实有余、乐观向上的精神状态，深得人们的喜爱。

在创作鱼类作品时，我们可以把生活中的鱼大至分为淡水鱼与海水鱼两类，例如"花鲢鱼""锦鲤鱼""鲫鱼""鳊鱼"等为淡水鱼，它们大多因食用性较强而为大家所熟知。它们的颜色一般较为清淡，可用浓淡的水墨变化来表现。在作画时我们重点注意它们的体形特征即可，而画法大致相同。在作画时，我们可以配以水草、茨菇花、荷花等水中植物，以表现它们的生存环境与状态，并丰富画面的内容，增强作品的可看性。海水鱼中的黄鱼、鲳鱼、带鱼等除了体形特征外也有颜色区别，所以在作画时，可先用浓淡不一的墨色打底，等墨色干后，再罩染相应颜色，也可以直接用颜色点染。如画淡水鱼中的鳜鱼、河豚鱼、塘鲤鱼（松江鲈鱼）等都可以参照此法。

要画好鱼，不是难事，只要有兴趣，找到一条正路，又肯用功，一定会成功。那又如何成功呢？我们可以从前辈的成功经验中看到：首先是临摹古人名迹，随后就是练习写生，最后是将师古人与造化的灵感二者统一起来，就可以创作出自己的作品。

临摹是学习画鱼的最好途径，不认真临摹是永远画不好的。我们可以从恽南田、齐白石、张大千、汪亚尘、吴青霞等先辈作品中看出，他们都曾花了极大精力临摹古人的名迹，从中获益匪浅。

写生是一个画家的必备技能，只有学会写生，才能获得表现对象的技巧。画鱼必须先了解其形、其理才能画得灵活生动，不以画成"标本"为佳作。历史上的画家对鱼、虾、蟹等的形态观察是无微不至的，我们从齐白石画虾的影像中可以看到他画水盂中养虾的场景。他在宣纸上将虾的半透明灵动质感表现得淋漓尽致。

然而"临摹"与"写生"的作品还不能说是"创

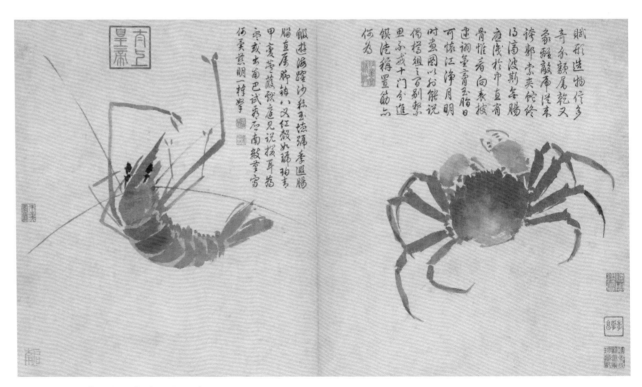

[明] 沈周《写生册》中的虾、蟹

作"的作品，只有将它们与"求独创"的灵感有机结合起来，才能最后成为"创作"作品。齐白石的画继承了八大山人的画法，其最大特点是笔墨简约，构图与用笔也很随性。他画鱼是通过鱼的摆动和对鱼身、鱼尾等墨色变化来表现鱼的"天趣"，画中虽不染水，也有鱼在水中荡游的意趣。难怪西方艺术大师毕加索曾说："齐白石是中国了不起的一位画家，他用水墨画的鱼，没有上色，都使人看到长河与游鱼。"

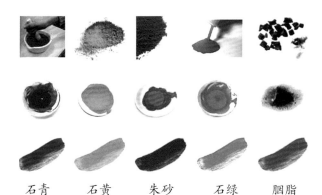

齐白石《鱼、虾、蟹图》（局部）

中国画颜色的基本用法

中国画颜料分两类。一类如姑苏姜思序堂研制的中国传统颜料，成块状，有植物颜料花青、藤黄等，矿物颜料朱砂、石青、石绿等，用色比较古雅，价格比较高，年久不褪色，大画家多用此类。另一类如上海马头牌颜料，有化学成分，用锡管装制，价格适中，用时方便，多数画家和初学者选用此类颜料，但使用时关键要防止用色浮艳、俗气。

中国画笔为骨、墨为肉、色为饰，祖先绘画以红、黄、蓝、白、黑为五原色，但用时必须以复色为上，以防艳丽，但求古雅。复色指两种以上原色调和起来的颜色，例如红与黄调和后为朱红色，蓝与黄调和后为汁绿色，黑与白调和后为灰色等。色还有冷色和暖色之分，冷色即是黑、灰、蓝、绿、青、紫等，暖色即为红、黄、白、朱红、赭石等，在运用时要注意做到重的暖色与淡的冷色搭配，重的冷色与淡的暖色搭配。

石青　石黄　朱砂　石绿　胭脂

清墨

淡墨

浓墨

深墨

焦墨

二、多种鱼虾的画法

1. 河鲫鱼

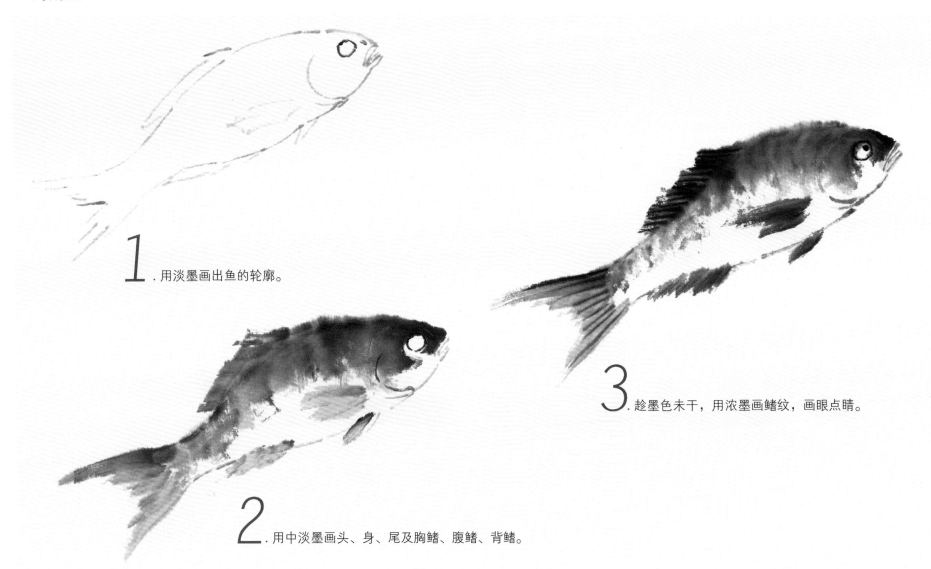

1. 用淡墨画出鱼的轮廓。

2. 用中淡墨画头、身、尾及胸鳍、腹鳍、背鳍。

3. 趁墨色未干，用浓墨画鳍纹，画眼点睛。

2. 花鲢鱼

1. 用淡墨画出鱼的轮廓。

2. 用浓淡墨画头、身、尾及胸鳍、腹鳍、背鳍。

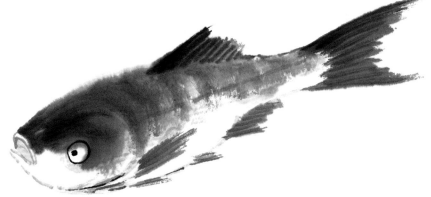

3. 趁墨色未干，用浓墨勾鳍纹，画眼点睛。

3. 鲶鱼

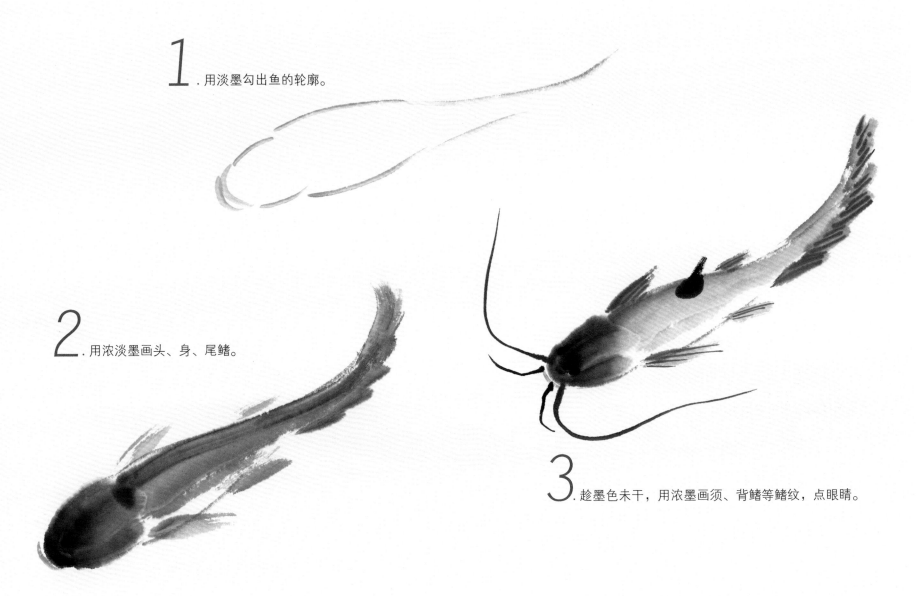

1. 用淡墨勾出鱼的轮廓。

2. 用浓淡墨画头、身、尾鳍。

3. 趁墨色未干，用浓墨画须、背鳍等鳍纹，点眼睛。

4. 太湖白鱼

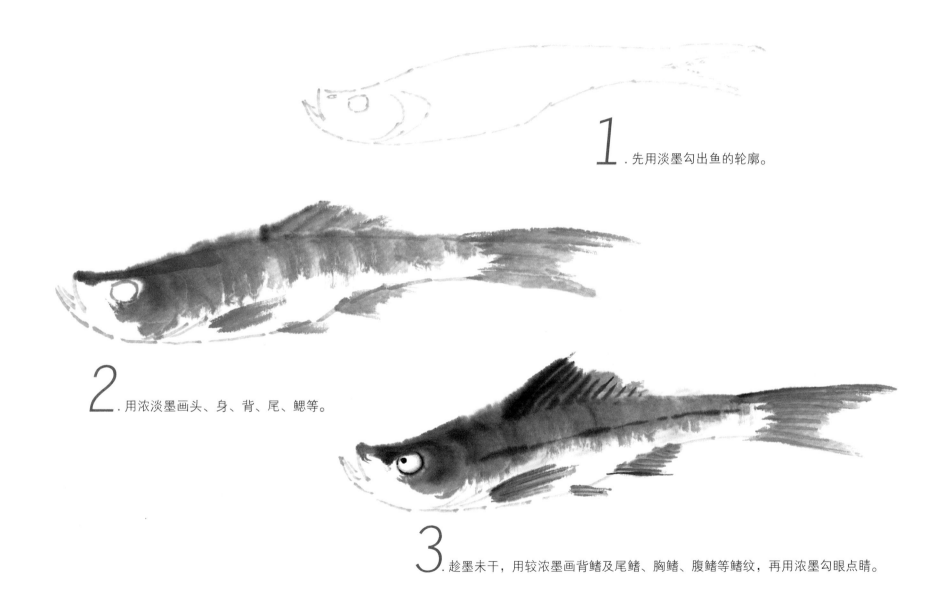

1. 先用淡墨勾出鱼的轮廓。

2. 用浓淡墨画头、身、背、尾、鳃等。

3. 趁墨未干，用较浓墨画背鳍及尾鳍、胸鳍、腹鳍等鳍纹，再用浓墨勾眼点睛。

5. 鳊鱼

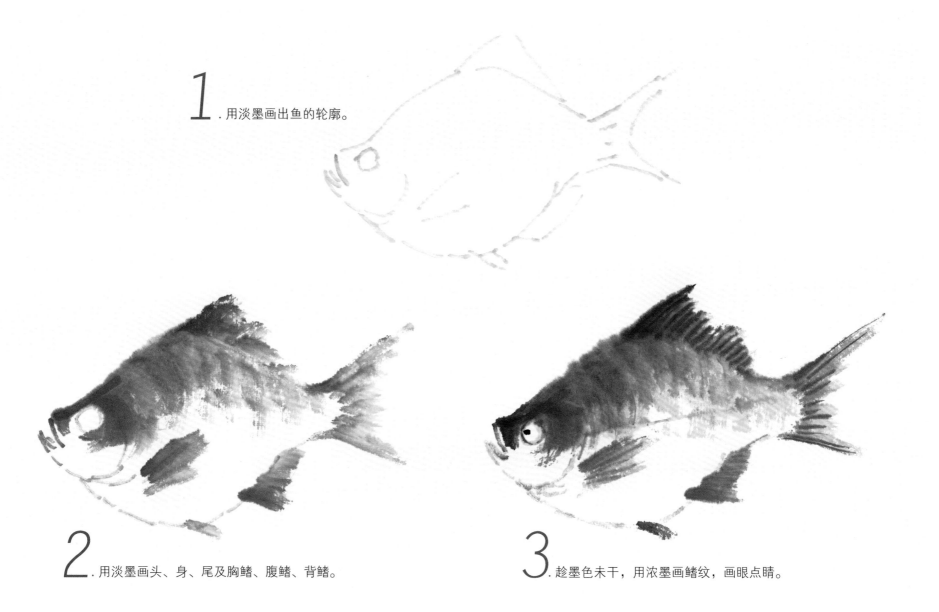

1. 用淡墨画出鱼的轮廓。

2. 用淡墨画头、身、尾及胸鳍、腹鳍、背鳍。

3. 趁墨色未干，用浓墨画鳍纹，画眼点睛。

6. 草鱼

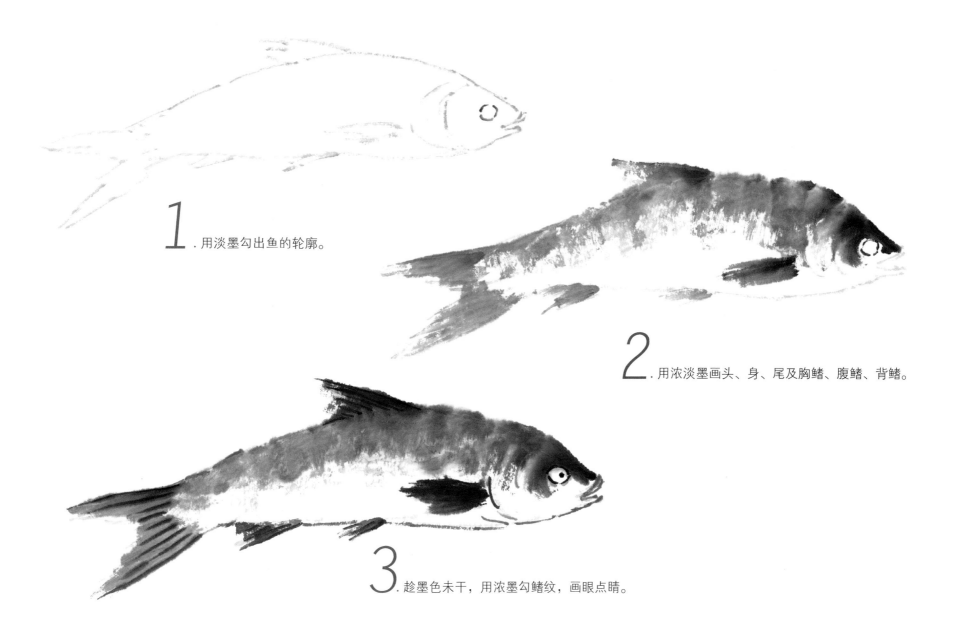

1. 用淡墨勾出鱼的轮廓。

2. 用浓淡墨画头、身、尾及胸鳍、腹鳍、背鳍。

3. 趁墨色未干，用浓墨勾鳍纹，画眼点睛。

7. 刀鱼

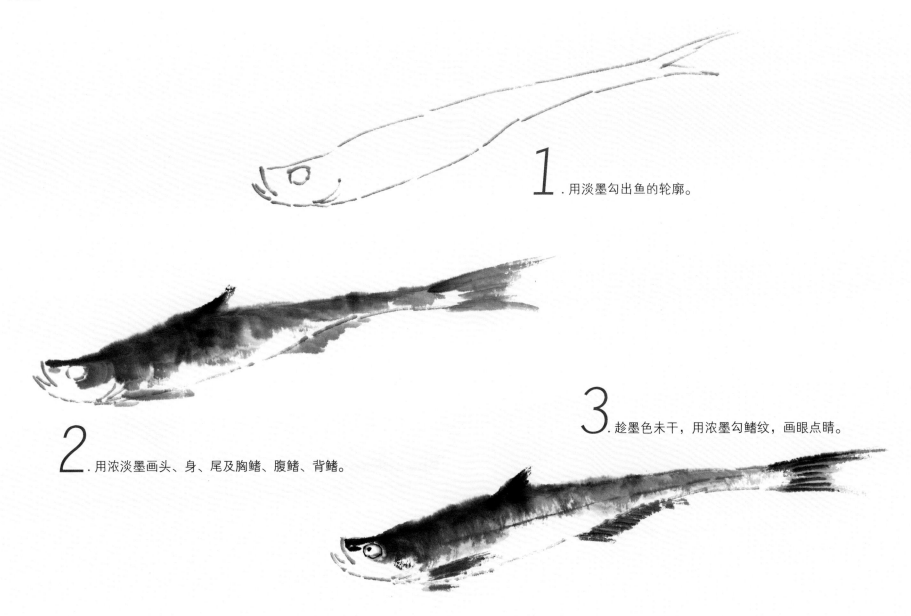

1. 用淡墨勾出鱼的轮廓。

2. 用浓淡墨画头、身、尾及胸鳍、腹鳍、背鳍。

3. 趁墨色未干，用浓墨勾鳍纹，画眼点睛。

8. 穿条鱼

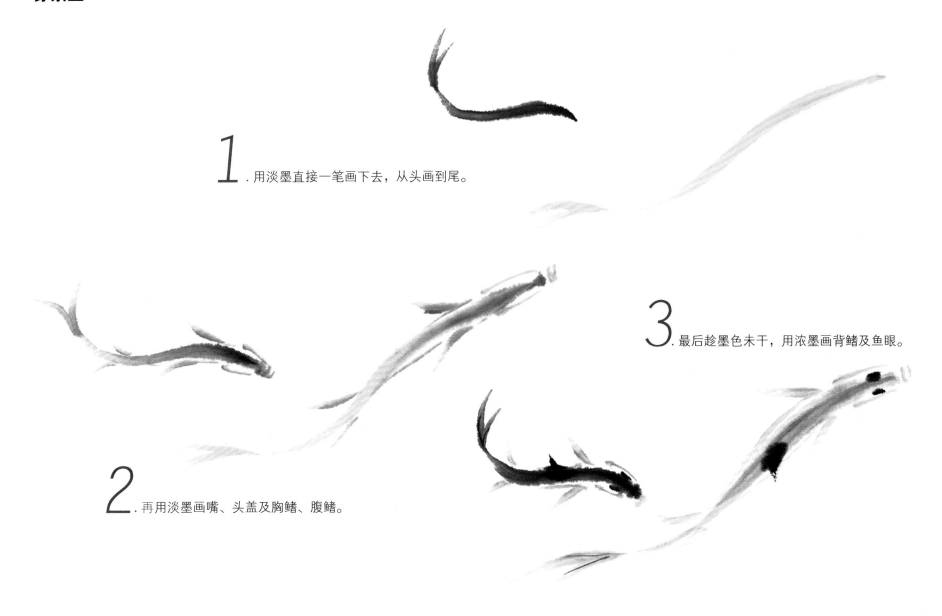

1. 用淡墨直接一笔画下去，从头画到尾。

2. 再用淡墨画嘴、头盖及胸鳍、腹鳍。

3. 最后趁墨色未干，用浓墨画背鳍及鱼眼。

9. 黑鱼

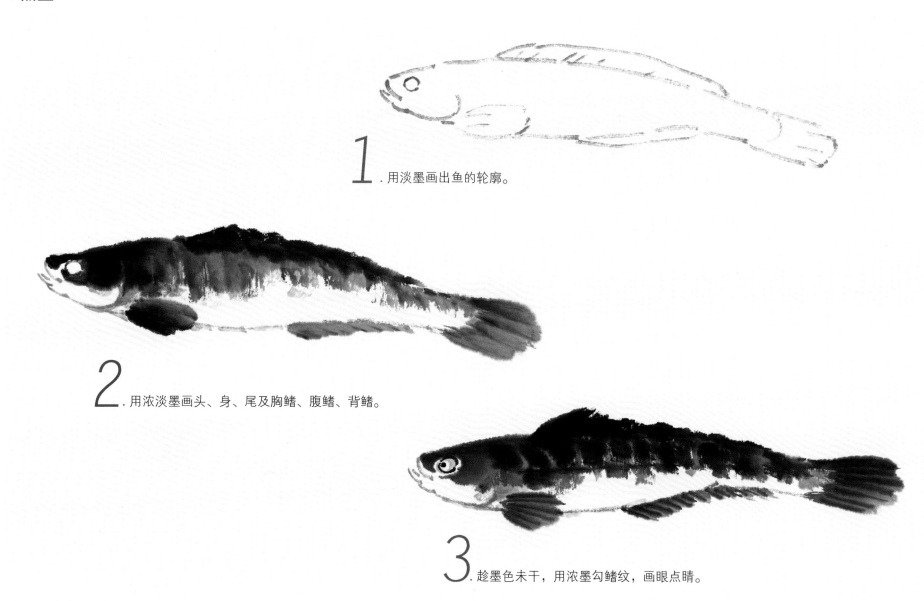

1. 用淡墨画出鱼的轮廓。

2. 用浓淡墨画头、身、尾及胸鳍、腹鳍、背鳍。

3. 趁墨色未干，用浓墨勾鳍纹，画眼点睛。

10. 黑锦鲤鱼

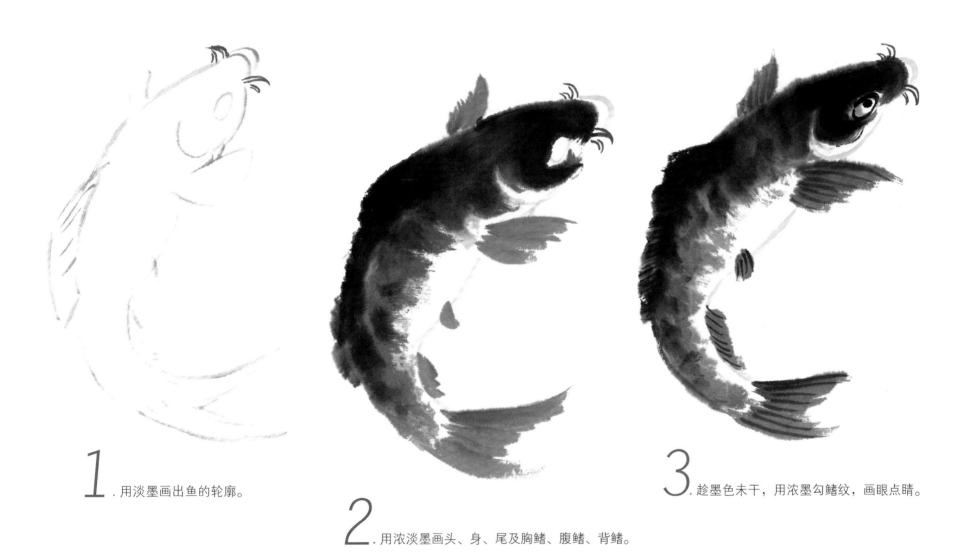

1. 用淡墨画出鱼的轮廓。

2. 用浓淡墨画头、身、尾及胸鳍、腹鳍、背鳍。

3. 趁墨色未干，用浓墨勾鳍纹，画眼点睛。

11. 红锦鲤鱼

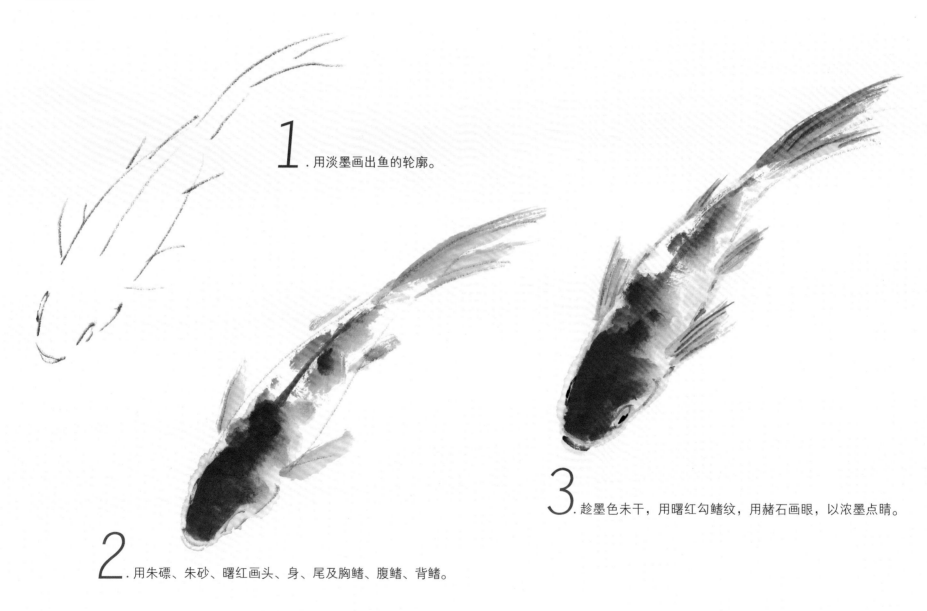

1. 用淡墨画出鱼的轮廓。

2. 用朱磦、朱砂、曙红画头、身、尾及胸鳍、腹鳍、背鳍。

3. 趁墨色未干，用曙红勾鳍纹，用赭石画眼，以浓墨点睛。

12. 水墨鳜鱼

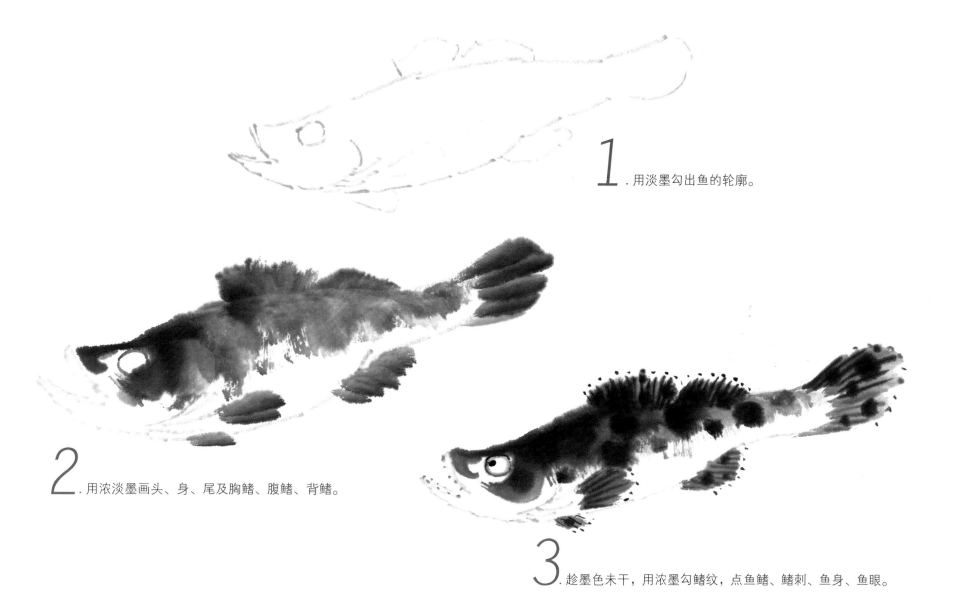

1. 用淡墨勾出鱼的轮廓。

2. 用浓淡墨画头、身、尾及胸鳍、腹鳍、背鳍。

3. 趁墨色未干，用浓墨勾鳍纹，点鱼鳍、鳍刺、鱼身、鱼眼。

13. 彩色鳜鱼

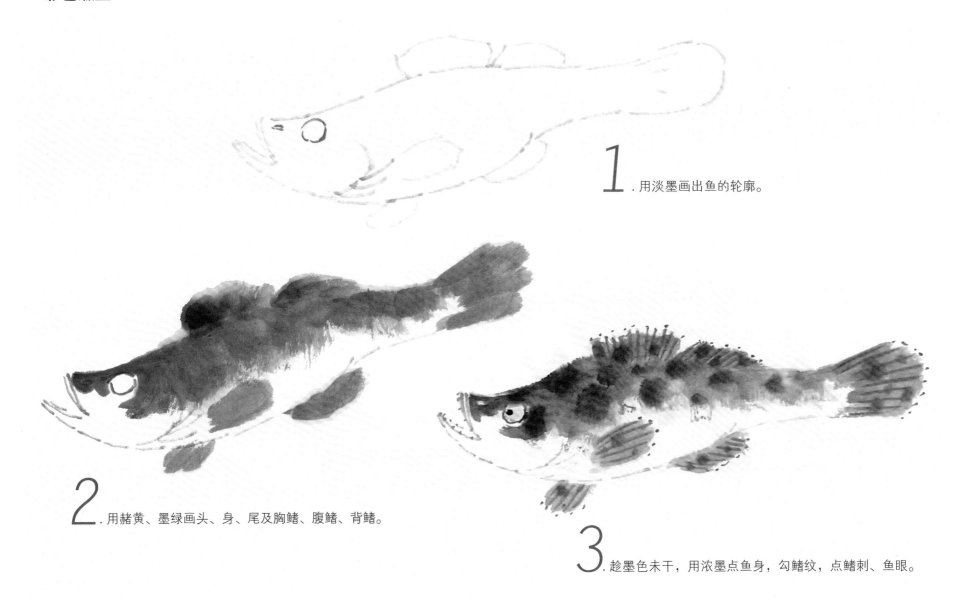

1. 用淡墨画出鱼的轮廓。

2. 用赭黄、墨绿画头、身、尾及胸鳍、腹鳍、背鳍。

3. 趁墨色未干，用浓墨点鱼身，勾鳍纹，点鳍刺、鱼眼。

14. 鲳鱼

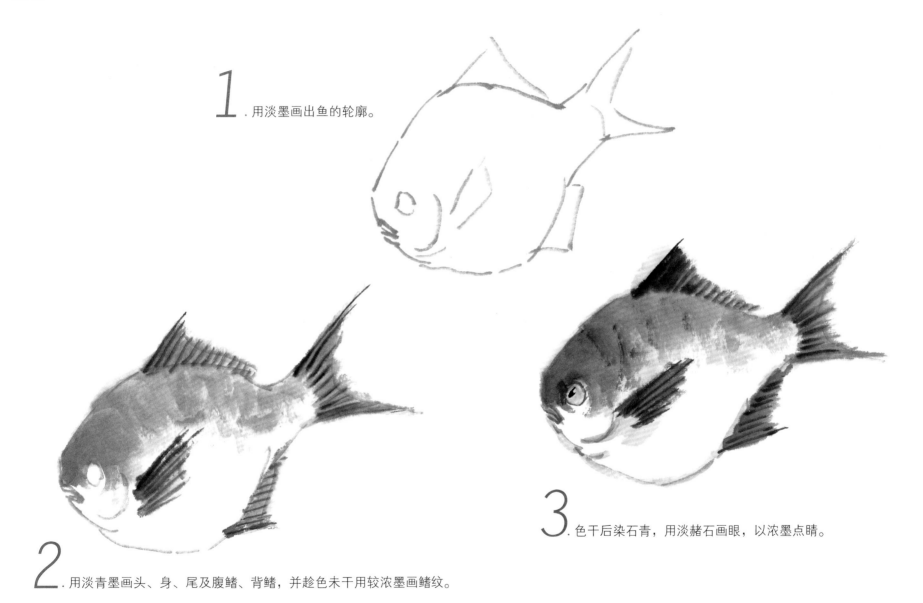

1. 用淡墨画出鱼的轮廓。

2. 用淡青墨画头、身、尾及腹鳍、背鳍，并趁色未干用较浓墨画鳍纹。

3. 色干后染石青，用淡赭石画眼，以浓墨点睛。

15. 河虾

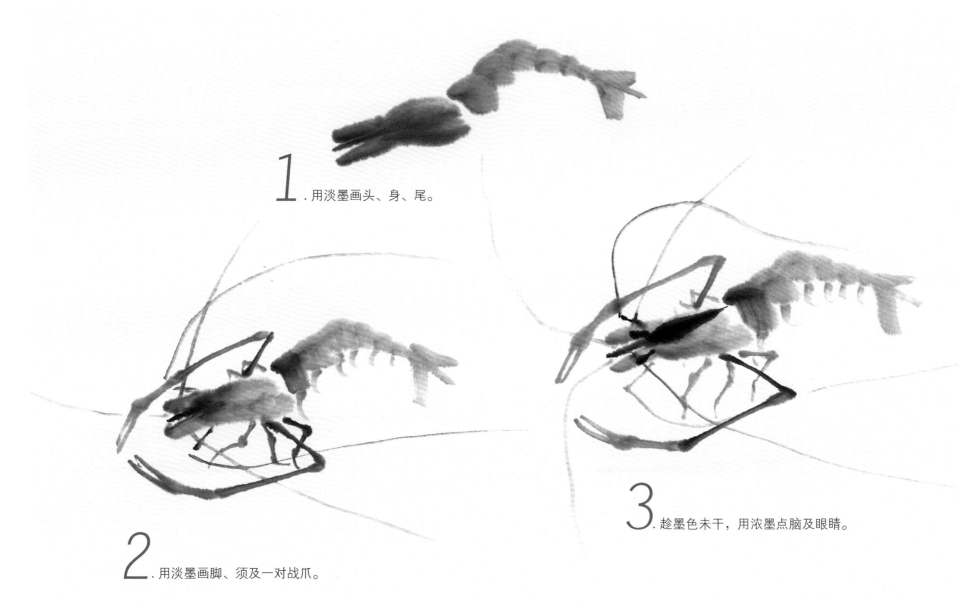

1. 用淡墨画头、身、尾。

2. 用淡墨画脚、须及一对战爪。

3. 趁墨色未干，用浓墨点脑及眼睛。

16. 河蟹

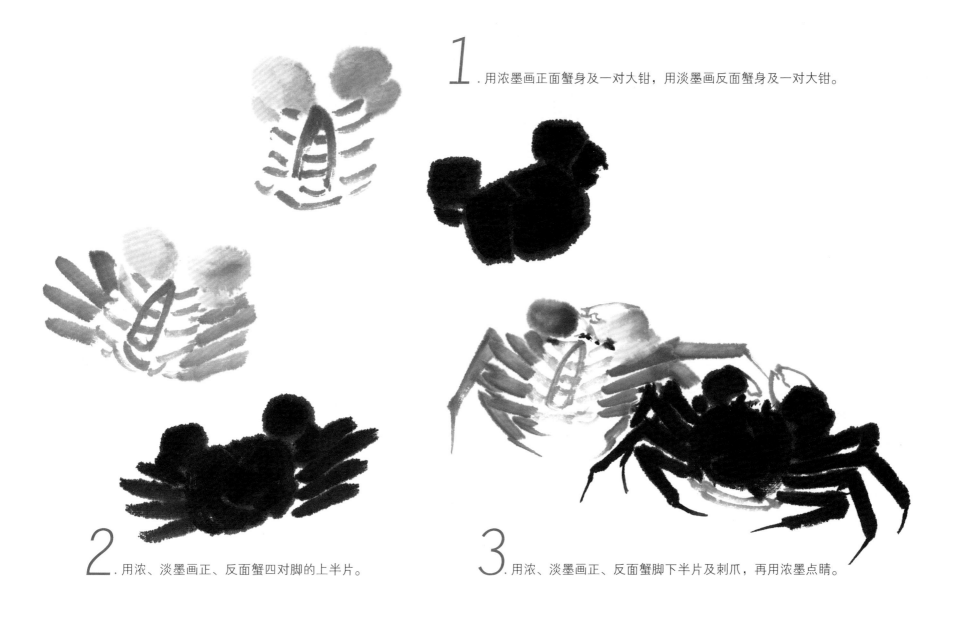

1. 用浓墨画正面蟹身及一对大钳，用淡墨画反面蟹身及一对大钳。

2. 用浓、淡墨画正、反面蟹四对脚的上半片。

3. 用浓、淡墨画正、反面蟹脚下半片及刺爪，再用浓墨点睛。

17. 熟河蟹

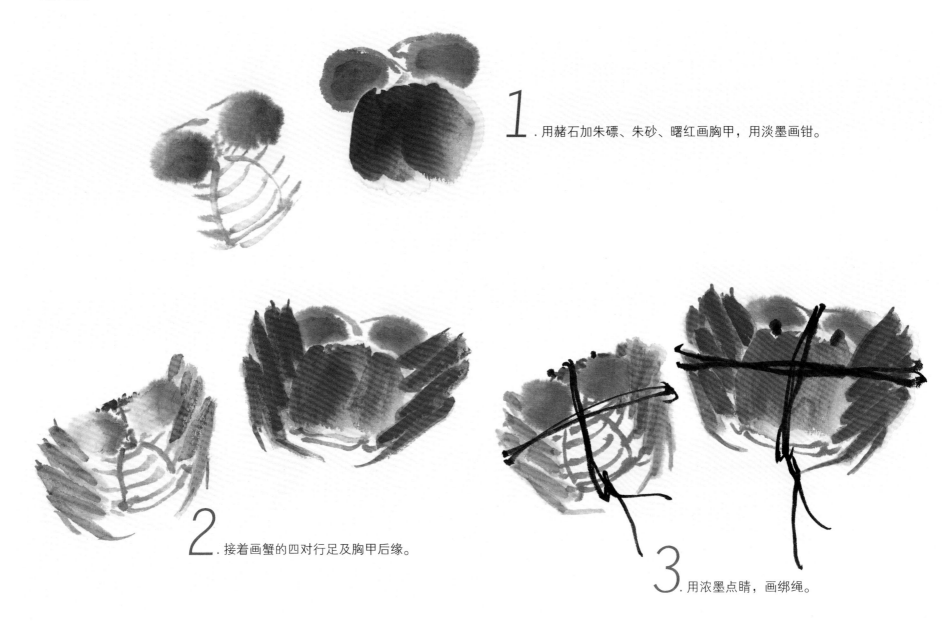

1. 用赭石加朱磦、朱砂、曙红画胸甲，用淡墨画钳。

2. 接着画蟹的四对行足及胸甲后缘。

3. 用浓墨点睛，画绑绳。

18. 塘鲺鱼

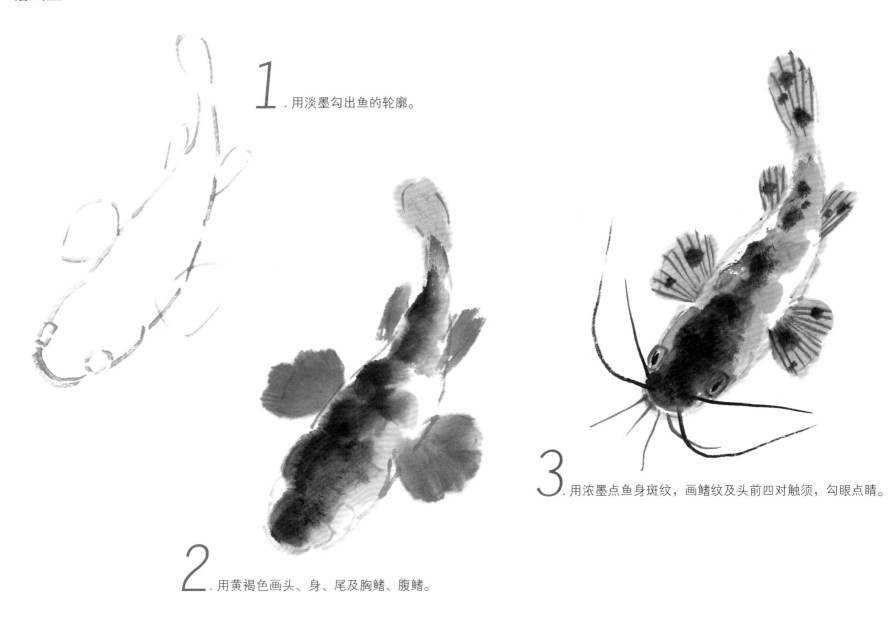

1. 用淡墨勾出鱼的轮廓。

2. 用黄褐色画头、身、尾及胸鳍、腹鳍。

3. 用浓墨点鱼身斑纹，画鳍纹及头前四对触须，勾眼点睛。

19. 河豚鱼

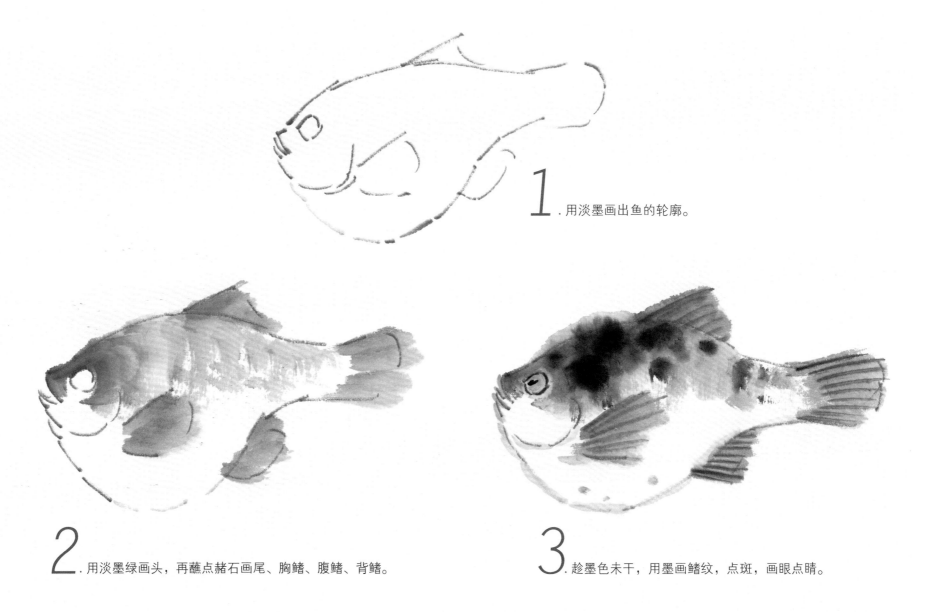

1. 用淡墨画出鱼的轮廓。

2. 用淡墨绿画头，再蘸点赭石画尾、胸鳍、腹鳍、背鳍。

3. 趁墨色未干，用墨画鳍纹，点斑，画眼点睛。

20. 黄鱼

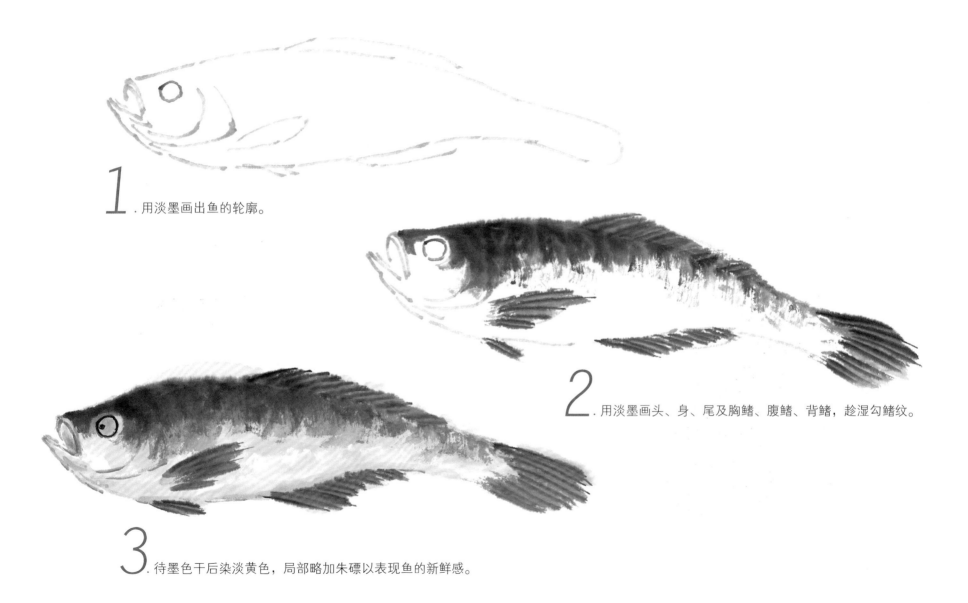

1. 用淡墨画出鱼的轮廓。

2. 用淡墨画头、身、尾及胸鳍、腹鳍、背鳍，趁湿勾鳍纹。

3. 待墨色干后染淡黄色，局部略加朱磲以表现鱼的新鲜感。

21. 塘鲤鱼

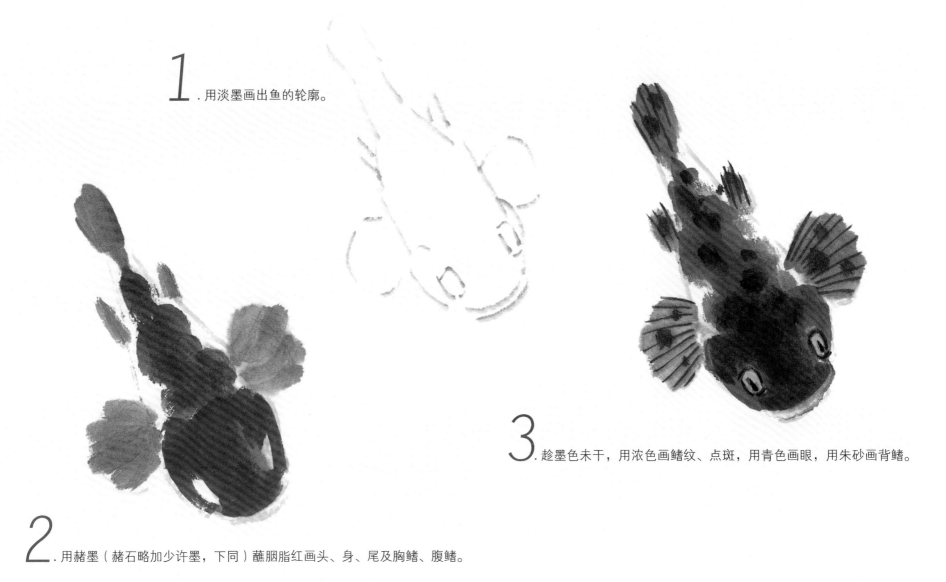

1. 用淡墨画出鱼的轮廓。

2. 用赭墨（赭石略加少许墨，下同）蘸胭脂红画头、身、尾及胸鳍、腹鳍。

3. 趁墨色未干，用浓色画鳍纹、点斑，用青色画眼，用朱砂画背鳍。

22. 蝴蝶鱼

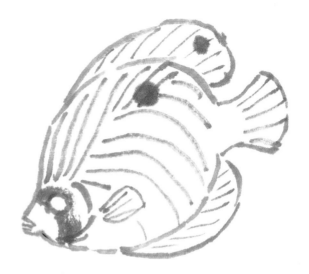

1. 用淡墨画出鱼的轮廓。

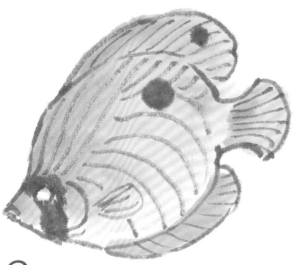

2. 用淡黄加少许朱磦画头、身、尾及背鳍、腹鳍。

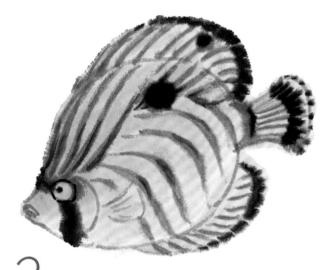

3. 单趁墨色未干，用浓墨勾鳍纹，画眼点睛。

23. 金鱼

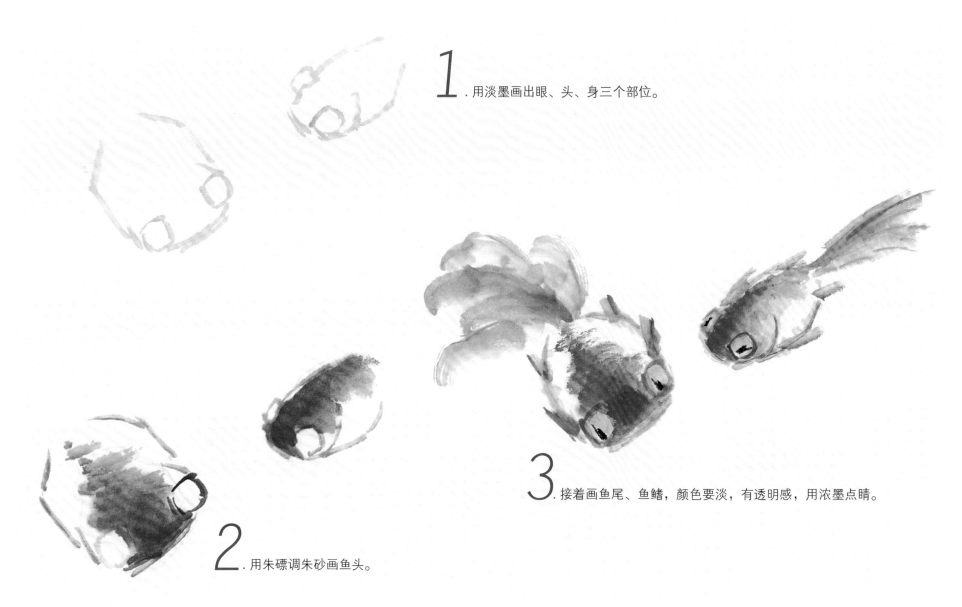

1. 用淡墨画出眼、头、身三个部位。

2. 用朱磦调朱砂画鱼头。

3. 接着画鱼尾、鱼鳍，颜色要淡，有透明感，用浓墨点睛。

24. 神仙鱼

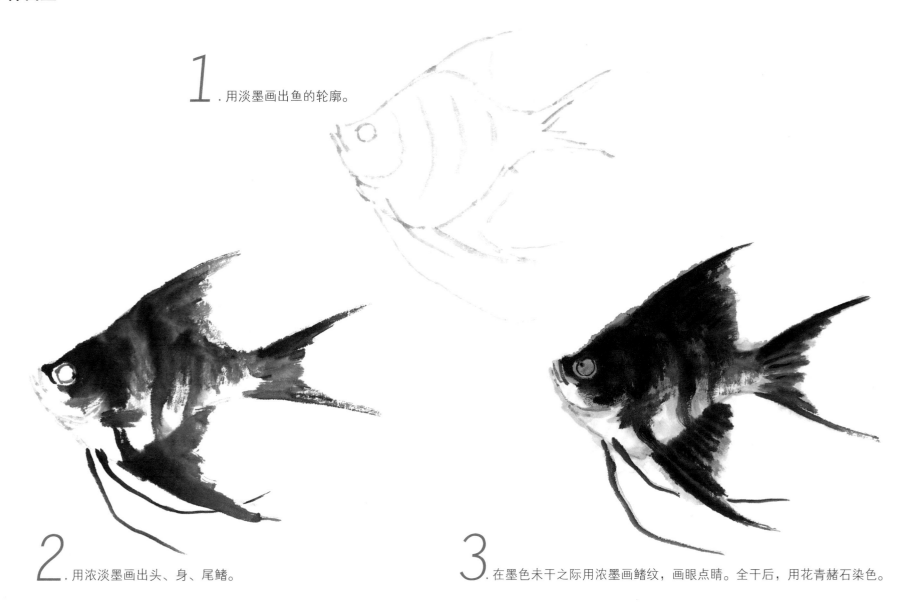

1. 用淡墨画出鱼的轮廓。

2. 用浓淡墨画出头、身、尾鳍。

3. 在墨色未干之际用浓墨画鳍纹，画眼点睛。全干后，用花青赭石染色。

三、从写生进而创作的作品

1. "鲫鱼" 写生与 "河鲜"

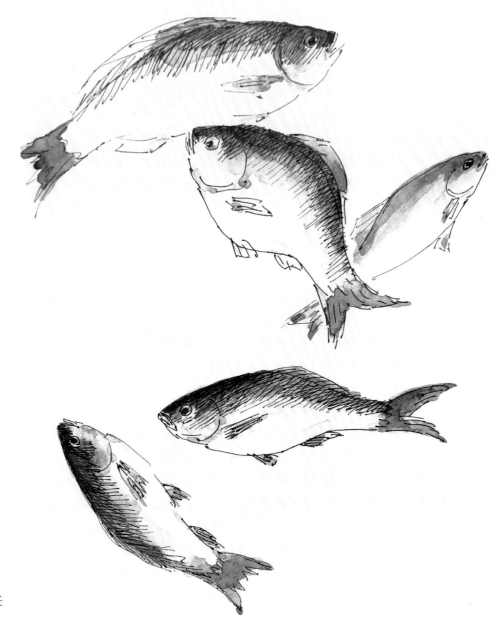

鲫鱼

鲫鱼体形呈流线型,灰黑色。野生鲫鱼体侧有一条明显的长横线,而养殖鲫鱼没有,用水墨表现即可。

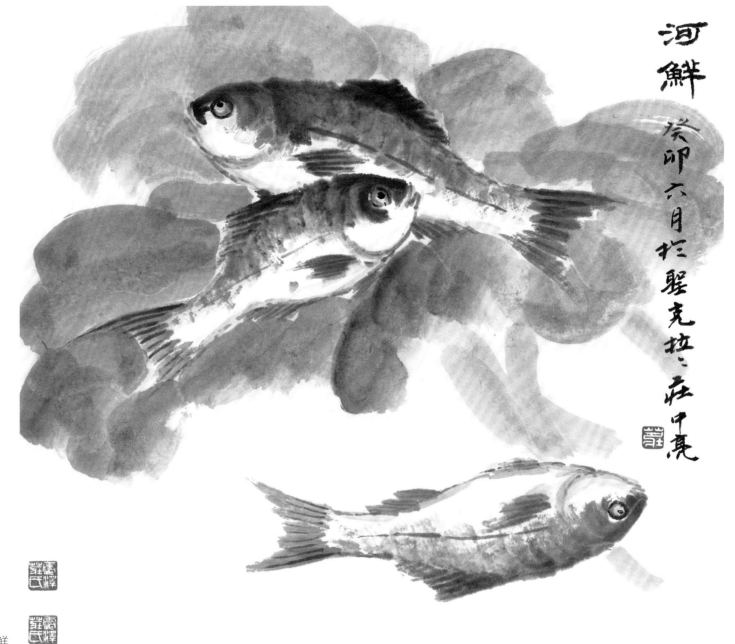

河鲜

河鲜 癸卯六月於聖克拉: 莊中亮

2."神仙鱼"写生与"鱼鰲"

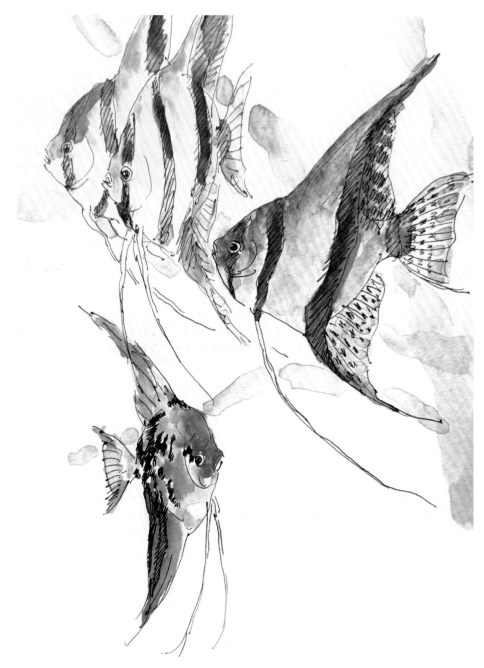

神仙鱼

神仙鱼是小型的观赏性淡水热带鱼，体扁呈菱形，背鳍和臀

鳍较长，呈三角形，姿态优美，色彩艳丽。

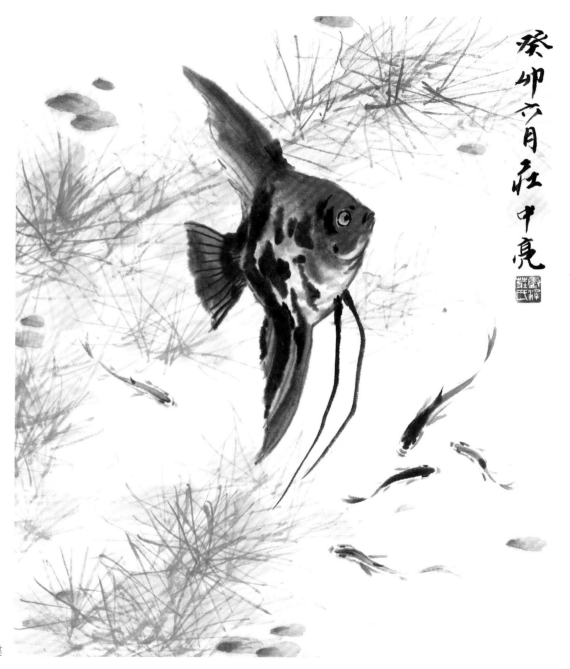

鱼躲

3. "太湖白鱼"写生与"水清鱼肥"

太湖白鱼

太湖白鱼俗称"白鱼""翘嘴鱼",体长侧扁,背青灰色,腹部银白色,上嘴唇短,下嘴唇长,故嘴向上翘。它因肉质洁白细嫩味鲜而闻名,与"太湖银鱼""太湖白虾"并称为"太湖三白",在历史上久负盛名。

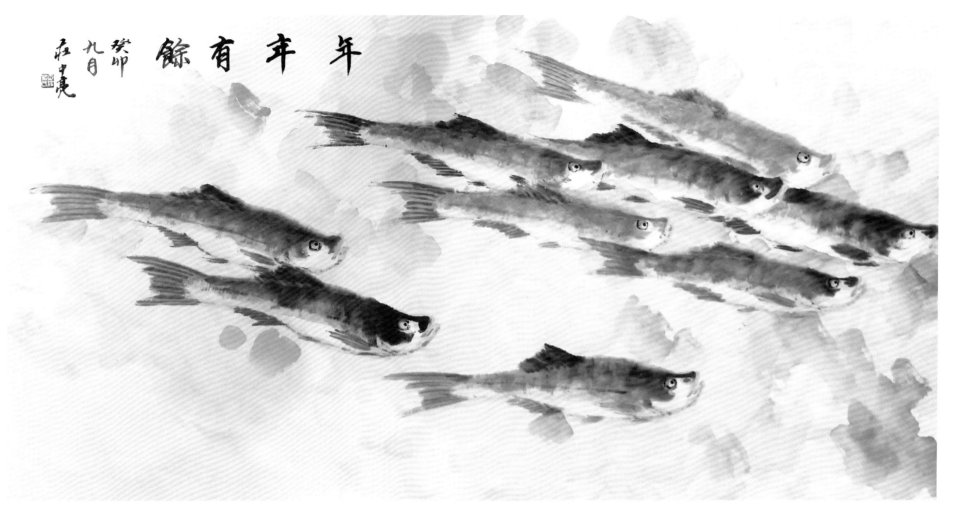

年年有余

4. "花鲢鱼"写生与"大有余"

花鲢鱼

花鲢鱼亦称"胖头鱼",体为灰黑色,下侧面和腹部呈银白色,
因体大肥硕成为大众餐桌上的美味佳肴。

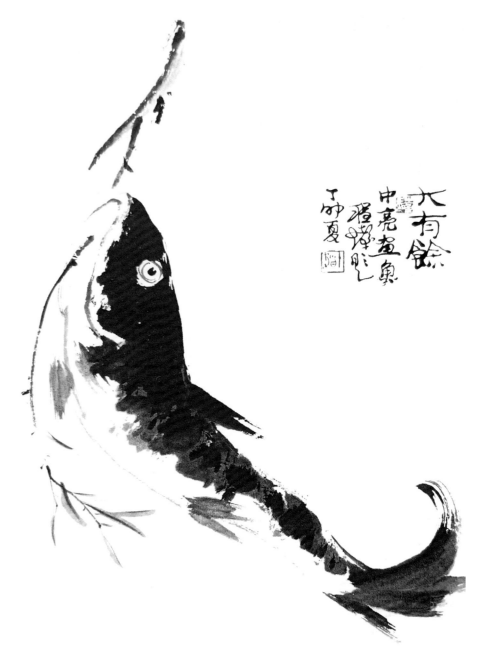

大有余

5."河蟹"写生与"北风乍起蟹正肥"

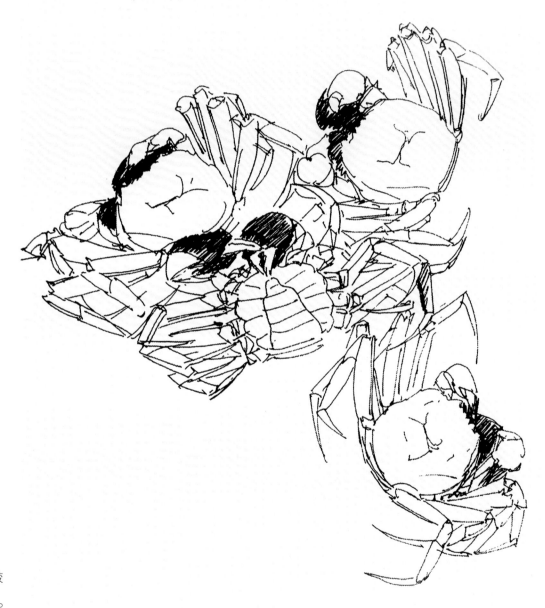

河蟹

河蟹体形肥而厚重,背壳呈深黑色,腹部为白色,头胸甲较厚,有一对大螯、四对肥脚。蒸煮后头胸呈深红色,味道鲜美。生长于淡水湿地,称河蟹。

铁甲长
戈死未
忘堆盘
色香喜
先尝鳌
封嫩肉
双双满
壳凸红脂
块块香
癸亥秋日
壮甲画

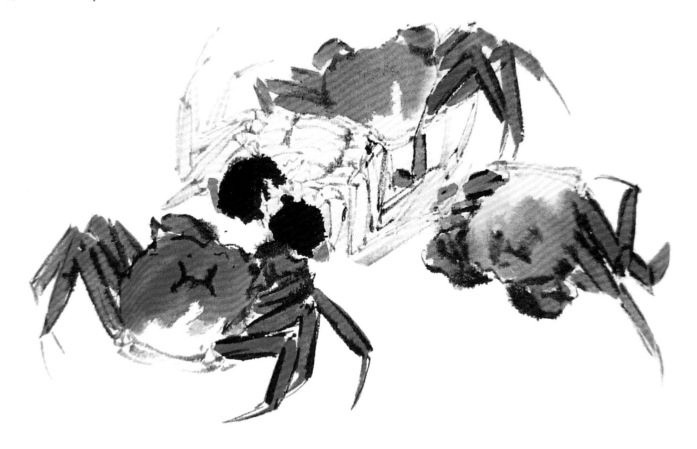

蟹正肥

四、范画

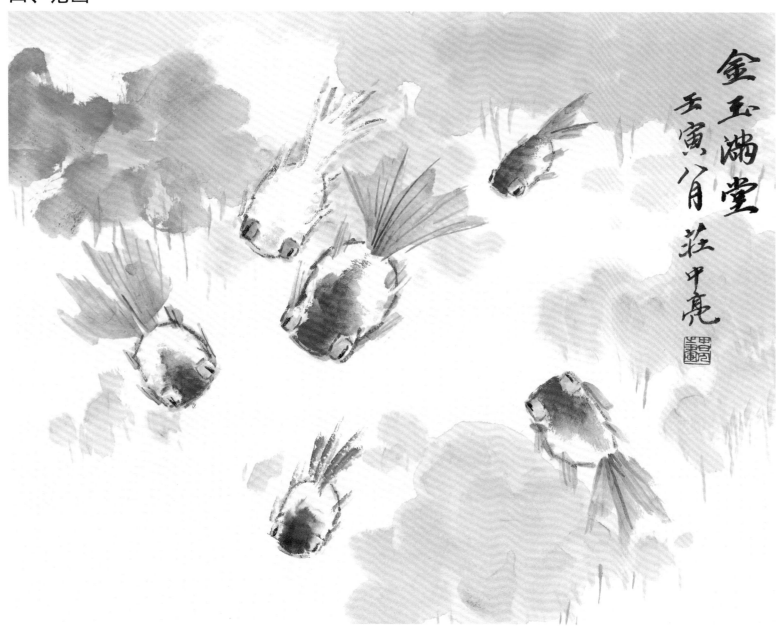

金玉满堂

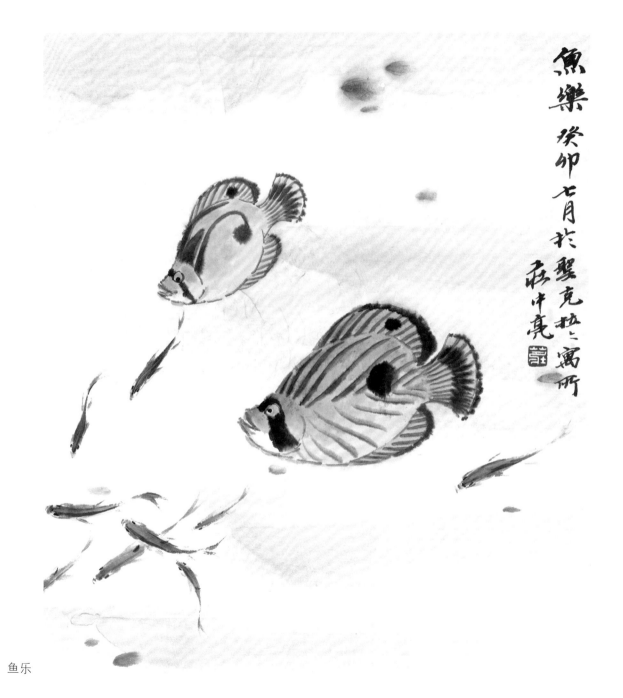

鱼乐

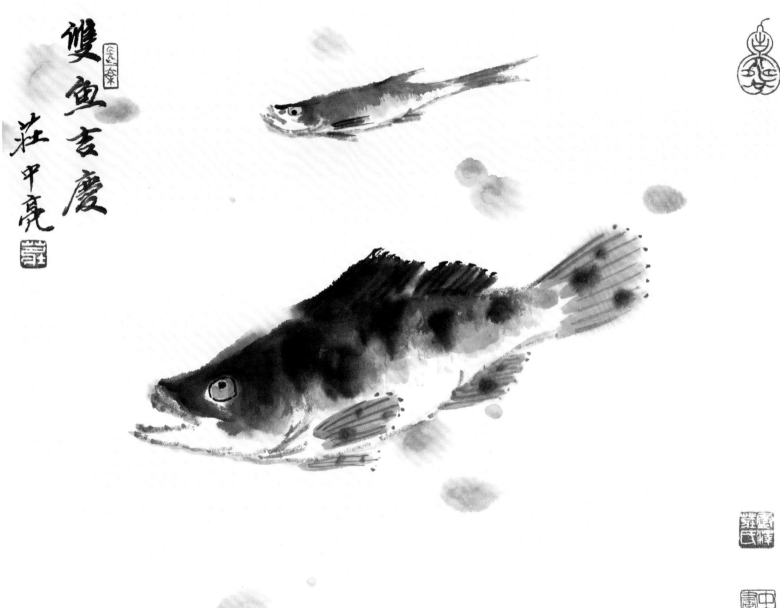

双鱼吉庆

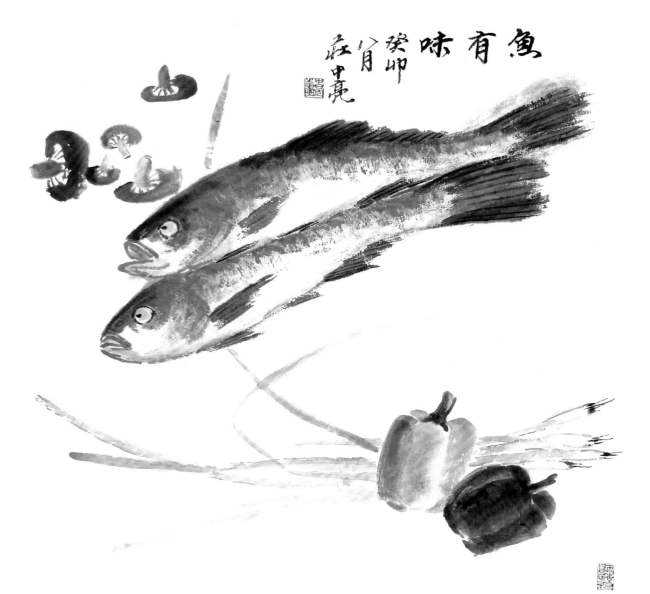

鱼有味

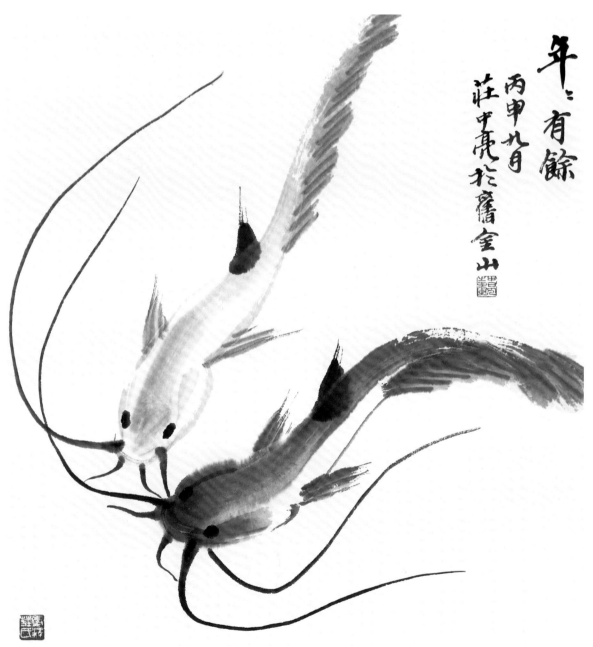

年年有余

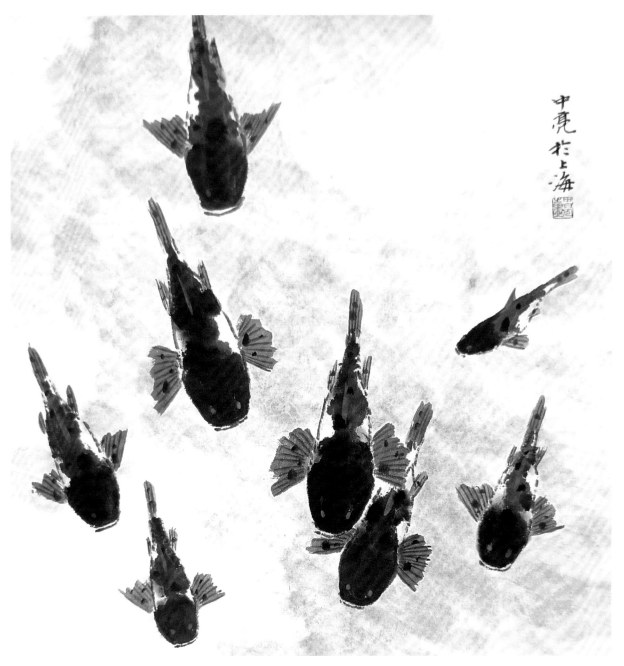

群鱼

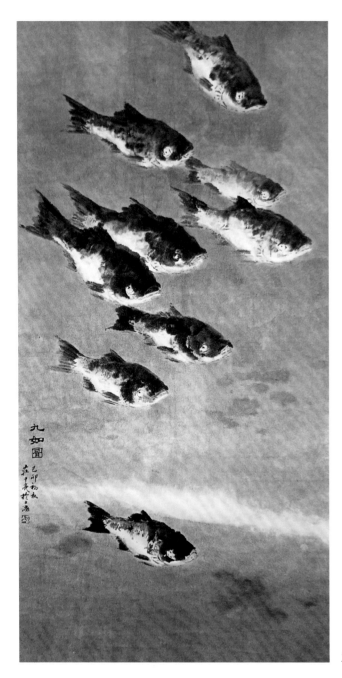

九如图

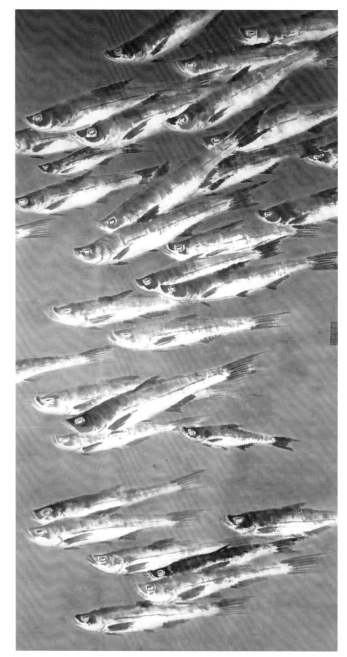

群鱼图

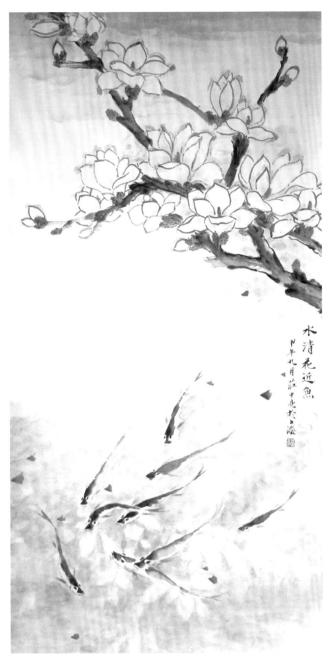

水清花近鱼

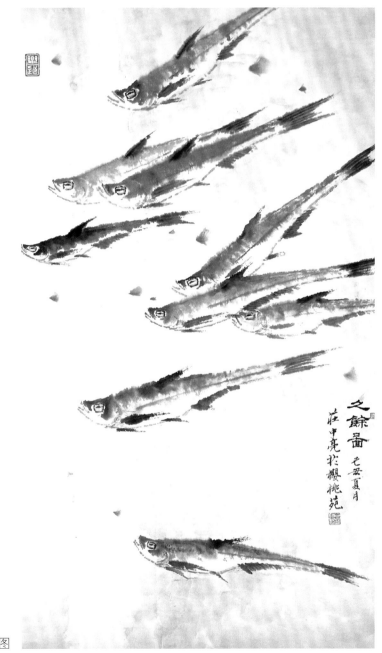

久余图

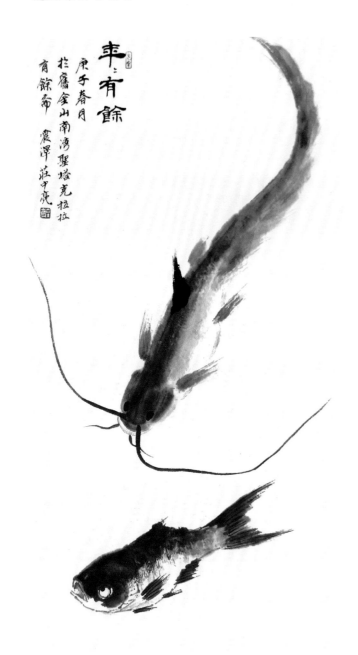

率之有餘

庚子春月
於寓金山南湾聖塔克拉拉
有餘希
震澤 莊中亮

濠上观樂

庄子与惠子游于濠梁之上，庄子曰：儵鱼出游从容，是鱼之乐也。惠子曰：子非鱼，安知鱼之乐？庄子曰：子非我，安知我不知鱼之乐？惠子曰：我非子，固不知子矣；子固非鱼也，子之不知鱼之乐全矣。庄子曰：请循其本。子曰汝安知鱼乐云者，既已知吾知之而问我，我知之濠上也。

壬寅冬日於聖克拉二莊中亮

年年有余

鱼乐图